Logo Design Institute

LOGO
設計
研究所

更有亮點的 60 個技巧

施
博
瀚
——

著

Contents

第二章　　60個技巧，讓LOGO更好

歐文

排版

作者序

在「小小單位」探尋「無限可能」

　　親愛的讀者您好，我是博瀚，一名平面設計師，也是中文字型「凝書體」的創作者，非常榮幸能透過這本書與您分享我對Logo設計的一些觀察。

　　都說「萬事起頭難」，Logo的設計也是，一個「簡單的Logo」其實「非常不簡單」。試想，今天要用一個小小的圖徽去代表一個企業、品牌或是活動，「它」所背負的使命是多麼的沉重。而Logo可以有很多型態，有時是圖形、有時是文字，有時是圖形加文字，甚至是一個色塊都可以作為Logo。在大學求學時，比起其他類型的設計，這種需要在「小小的單位」中探尋「無限可能」的設計深深令我著迷，也是我進入職場後將Logo設計作為主要工作項目的原因與初衷。

　　2017年開始迎來我設計生涯的轉捩點，有幸以「凝明朝体」這個概念字型作品開始獲得設計界的關注；隨後這個創作也與台灣字型公司justfont聯手，在2020年正式推出繁體中文字型「凝書體」。這次的合作也讓我對「字型設計」的領域有了很深的認識，從而將字型設計的知識大量運用在我之後的Logo設計當中，且更關注不同風格的字體在Logo中的運用。

　　說到創作這本書的起心動念，主要來自於想將這些年來我對Logo設計觀察集結起來，用一種具系統性、邏輯性的方式來向大家展示。在撰寫之初，我一直苦思要如何用淺顯易懂的方式達成這個目標，最終我放棄了用自己過往的工作實例來講

解這些設計概念，而是重新繪製許多Logo樣例來一一說明這些技巧如何應用在Logo設計當中。

　　這本書分為兩個部分，第一部分介紹了關於Logo設計的基礎知識，包括常見的Logo類別和組合形式，以及歐文和漢字設計的基礎概念。第二部分是從我求學到工作的歷程中整理出的60個Logo設計小技巧，以自己給自己命題而後解題的方式，透過圖文演示，讓您更好地理解如何應用這些小技巧來調整自己的Logo設計。在此特別提醒，這些案例並非實際營運的品牌或企業，也不是我過去所執行的專案實例，若有相似的命名或形貌，我無意冒犯，還請見諒。

　　在書籍創作過程的最後，也特別感謝字體設計師曾國榕先生的協助，在他的專業領域給予此書許多建議，讓書中的名詞解釋更加精確。

　　最後，衷心希望這本書可以成為您喜愛的設計書籍之一，期待這些小技巧能幫助到您並應用於自己的設計專案當中，讓您的Logo更加出色、具有亮點。感謝閱讀，祝您愉快。

第一章

LOGO設計基礎知識

「Logo」這個名詞在現在這個時代大眾已經非常熟悉，舉凡成立企業、創立品牌或是舉辦活動、社團、經營自媒體等等，一個「亮眼的Logo」已成爲不可或缺的元素。

然而，在著手設計之前，作爲設計方的我們更需要與客戶討論的是「您到底需要怎麼樣的Logo?」：是需要像蘋果電腦般一顆具象的蘋果圖形？還是像精品品牌一樣經典的文字設計？是複雜而精緻，如皇家徽章？還是簡約而強烈的色塊組合？

第一章，從Logo的組成開始談起，並列舉6種常見的Logo類別。或許客戶需要的是一個具代表性的象徵圖形，也或許在圖形之外他們更需要專屬的標準字設計，而又有哪些Logo的組合形式能符合後續延伸物的應用需求？

接著，進入到文字設計，我們以「歐文」和「漢字」兩大文字體系切入，介紹不同字體風格的特點與脈絡。更重要的是，在執行文字設計之前，有許多基礎知識是我們常常忽略的。在這個章節中，都會一一點出說明。

瞭解文字設計的風格、專有名詞和基礎知識，不僅有助於創造出獨特性的標準字設計，還能幫助設計師選擇與Logo氣質相匹配的字型，對於打造品牌企業的整體形象具有重要意義。

一、LOGO的組成

LOGO的組成

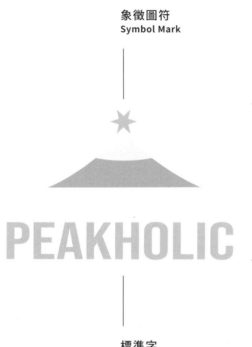

象徵圖符
Symbol Mark

組合標誌
Combination Logo

標準字
Logotype

Logo的中文可譯爲「標誌設計」，大致可一分爲二。其一是以具象徵性的圖形、符號、塊面、線條甚至是字母所構成的「象徵圖符(Symbol Mark)」；其二是以文字所構成的「標準字(Logotype)」；而同時擁有兩者設計的又可組成「組合標誌(Combination Logo)」。當今不管標誌是由以上何者形式呈現，大家普遍都以「Logo」稱之。

常見的LOGO類別

圖形標誌
Graphic Logo

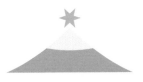

以具象或抽象的圖形、色塊、線條所繪製的標誌設計。

標準字
Logotype

以現有字型產品改作、延伸、添加裝飾,抑或是由零開始獨創的文字設計。

字母標誌
Letter Logo

以企業、品牌或活動的歐文名稱中選擇一個代表性的字母延伸爲標誌設計。

漢字標誌
Kanji Logo

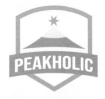

以企業、品牌或活動的名稱中選擇一個代表性的漢字延伸爲標誌設計。

花押字
Monogram

源於古代歐洲,藉由疊合2個以上的字母或符號所構成的標誌設計。

圖徽
Emblem

將具象徵性的圖形、符號襯以幾何圖形所構成的設計,也常將文字添至其中。

常見的組合標誌形式

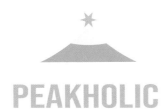

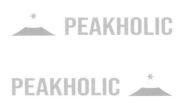

直式組合

一般以「圖上文下」的方式作組合，在漢字文化圈中也可見圖下銜接豎排標準字的設計。

橫式組合

一般以「圖左文右」的方式作組合，也有少部分以「文左圖右」的方式呈現。

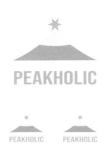

方形組合

現今社群軟體普及，企業與品牌也有設置社群大頭貼的需求，因此須擁有一個以協調的比例限縮在方形框格中的組合。

圖章形式

將文字排列、環繞於圖形周圍，必要時可重複文字內容或加入年份、地名、輔助文字等素材構成圖章般的組合。

縮寫組合

常見於名稱略長的企業或品牌，使用其縮寫後的標準字排列出新的組合，適用於印刷空間有限的製作物或招牌。

二、歐文的設計

歐文設計的參考線

拉丁字母是一個源自古羅馬時期的字母系統，由於其簡潔明瞭、易於書寫等優點，被廣泛用於歐洲和部分亞洲國家。英語、法語、德語、西班牙語等主要歐洲語言的書寫都是基於拉丁字母系統，因此又可稱為「歐文」設計。

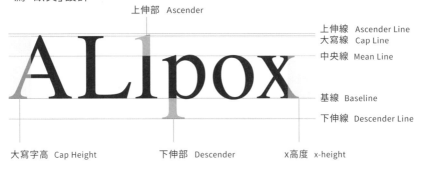

上伸部 Ascender
上伸線 Ascender Line
大寫線 Cap Line
中央線 Mean Line
基線 Baseline
下伸線 Descender Line
大寫字高 Cap Height
下伸部 Descender
x高度 x-height

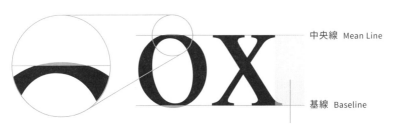

中央線 Mean Line
基線 Baseline

過衝設計
Overshoot

字母的上方與下方為弧形筆畫時，需要設計得更加突出一些，這樣的調整可以使之與相鄰字母排列時大小看起來更為一致。

x高度
x-height

a-z當中，僅小寫x上方與下方完全與「中央線」和「基線」齊平，因此稱之為「x高度」。

比較　OX　OX
　　有過衝設計　無過衝設計

以左圖為例，沒有過衝設計的調整，小寫o反而看起來比相鄰的x來得小。

歐文字體的兩大類別

「襯線體」和「無襯線體」是歐文兩種主要的字體分類。

襯線體(Serif)是指在字母筆畫末端添加稱為「襯線」裝飾的字體,其可以追溯到古羅馬時期雕刻文字,當時字母筆畫末端會留下一小段延伸線,襯線字體就是基於這種書寫風格設計的字體。

而無襯線體(Sans-serif)意即沒有襯線的字體。在20世紀後才開始被廣泛應用,其設計大多給予人們簡潔明快、現代的印象,因此常被用於數字標示和網頁排版中,用在小尺寸文本或標題中也很適合。

襯線體 Serif　　　　　　無襯線體 Sans-serif

歐文設計專有名詞

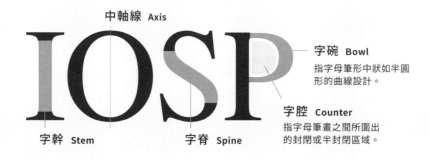

中軸線 Axis

字碗 Bowl
指字母筆形中狀如半圓形的曲線設計。

字腔 Counter
指字母筆畫之間所圍出的封閉或半封閉區域。

字幹 Stem　　　　　　字脊 Spine

襯線體

弧形襯線體
Bracketed Serif

古典風格
保留歐文書法的手寫韻味，襯線造型更有溫度，尖端處較圓潤，給人典雅流暢的視覺感受。

過渡風格
大量降低歐文書法的手寫風格，整體給人工整清晰的視覺感受，適合用於長篇的內文編排。

細襯線體
Hairline Serif

現代襯線體
完全脫離手寫風格，橫筆與豎筆的設計粗細對比明顯，視覺明快洗鍊，具有現代感與時尚感。

粗襯線體
Slab Serif

人文粗襯線體
「人文粗襯線體」的設計是在「弧形襯線體」的造型基礎上加強襯線的厚度，達到醒目的效果。

幾何粗襯線體
字母外觀造型呈現幾何感，筆畫粗細均勻，呈現塊狀且粗大襯線的存在感極其強烈。

無襯線體

Agao

怪誕無襯線體　Grotesque Sans-serif

最一開始的無襯線體，是延續襯線體的骨架，並將其襯線設計移除。以當時看習慣襯線體的人們來說，這種新風格十分古怪新穎，因此後續便以「怪誕」作爲命名。

Agao

代表字型：Gill Sans

人文無襯線體　Humanist Sans-serif

將古典襯線體的書寫韻味融合於無襯線體，筆形保有許多手寫運筆時自然彎曲的弧線，以及起筆、收口的特徵，讓無襯線體保有人文溫度，同時閱讀起來流暢自然。

Agao

代表字型：Futura

幾何無襯線體　Geometric Sans-serif

在造型設計上可以看到矩形、圓形、三角形等幾何圖形的結構，整體風格俐落又現代，尤其小寫g的設計改變十分明顯，小寫a也開始出現無帽子的筆形設計。

Agao

代表字型：Helvetica

新怪誕無襯線體　Neo-grotesque Sans-serif

視覺簡潔、中性、乾淨，字母形狀規則，直線和曲線比例適中，沒有強烈的筆形特色就是它的特色，閱讀感受舒適。多數新怪誕襯線體x高度較高，使o更偏向橢圓形。

調距設定

「調距設定」英文稱爲「Kerning」。在歐文字體設計中，每個字母都有各自的輪廓。如果每個字母之間的間距都相等，那麼在排版時可能會出現字母之間的間距視覺上不均勻的情況。這時候就需要進行「調距設定」，讓字母之間的空間關係看起來更加自然。

常見例如，字母 "A" 和 "V" 相鄰排列時，因爲字母輪廓的關係，若再給予其正值間距，字母看起來會過於疏離，像漏了一個大洞，視覺感受不平衡。在這種情況下，設計師需以「Kerning」的概念進行手動調整，使每個字母間視覺上保有最舒適的空間關係。

✖ 間距強制一致，反而看起來部分過於疏離、部分過於緊貼

Avoid　　Avoid

⭕ 字母間距做出不同的調整，看起來平衡流暢

Avoid　　Avoid
負值

不同字母間的間距都需作出微調

歐文字母的寬度

歐文字母的寬度各個不同,在設計歐文標準字時,最常見的錯誤就是一開始把每個字母的寬度設定為一致,造成設計完成後有些字母看起來特別寬大,有些看起來特別瘦小。

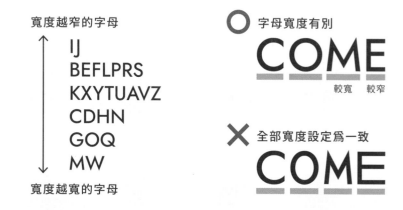

寬度越窄的字母

IJ
BEFLPRS
KXYTUAVZ
CDHN
GOQ
MW

寬度越寬的字母

字母寬度有別

COME
較寬 較窄

全部寬度設定為一致

COME

字重

「字重」英文為「Weight」,用以命名同套字體中不同的筆畫粗度。以「Medium」這個字重為視為粗細的中間值,筆畫粗度越加收細或加粗,各家字型廠商對於其字重的命名方式也略有不同。

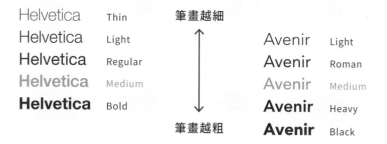

Helvetica	Thin	筆畫越細	
Helvetica	Light		Avenir Light
Helvetica	Regular		Avenir Roman
Helvetica	Medium		Avenir Medium
Helvetica	Bold		Avenir Heavy
		筆畫越粗	Avenir Black

視覺修正

橫向與豎向筆畫的寬度

▲ 橫筆豎筆等寬，視覺上
橫筆顯得較粗

○ 橫筆略細於豎筆，視覺上
看起來更平衡

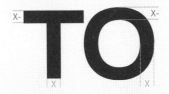

直線與曲線的交接處

▲ 不做任何調整，接接處顯
得生硬不流暢

○ 增加錨點調整，自然流暢

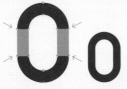

傾斜筆畫的交接處

▲ 交接處感覺連貫性稍弱

○ 些許錯位、交接處稍微內
收，更加自然清晰

三、漢字的設計

漢字設計的參考線

與歐文不同，絕大部分的「漢字」外觀都呈現方正的矩形，因此稱其爲「方塊字」。漢字設計最大的困難點在於不同的漢字間筆畫多寡不一、結構多變，但都需要依循相同的參考線收整在統一框格中，因此骨架的落定、筆畫寬度調整、白空間布局等，都很考驗設計師的觀察力。

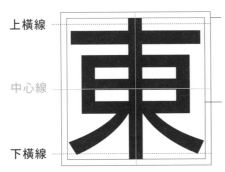

上橫線

中心線

下橫線

字身框
字身框決定該漢字固定的寬度，其大小也會關係到字與字排列時彼此的間距

字面框
字面框爲筆畫設計分佈的區域，其大小會影響漢字看起來的飽滿度

關於上、下橫線

下橫線

上橫線

△ 沒有上、下橫線概念，字容易做得「頂天立地」，看起來忽大忽小

○ 上、下橫線，是上或下爲「橫筆」的漢字的重要參考線

至高無上
至高無上

至高無上
至高無上

常見的漢字字體風格

以下列舉6種常見的漢字字體風格，並列出中文與日文的名稱。

中：明體／宋體
日：明朝体

中：黑體
日：角ゴシック

中：楷體
日：楷書体

中：圓體
日：丸ゴシック

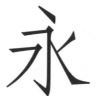

中：仿宋體
日：宋朝体

明黑混合風格

字重

字重意指字體筆畫粗細，其中日文字型常以「W＋數字」來標示字重，數字越大筆畫越粗。

ヒラギノ角ゴシック	W1	筆畫越細	蘋方	Light
ヒラギノ角ゴシック	W4	↑↓	蘋方	Regular
ヒラギノ角ゴシック	W8	筆畫越粗	**蘋方**	Medium
			蘋方	Semibold

重心與中宮

重心

漢字的「重心」可以想像成我們人類腰的高度。當重心下放,視覺感受沉穩厚重;當漢字的重心提高就像腰身較高的人,視覺上看起來更修長。

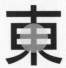

重心下放　　　　重心居中　　　　重心提高

中宮

「中宮」原本意指「九宮格」正中間的那一格,現在常用來說明漢字筆畫向中心集中的程度。中宮越寬鬆,視覺效果越飽滿寬厚;中宮越緊縮,視覺效果越優雅內斂。

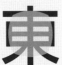

中宮寬鬆　　　　中宮均勻　　　　中宮緊縮

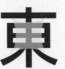

中宮緊縮 ↑　　　　　　　　　　　視覺效果
　　　　　　　　　　　　　　　　修長雅緻

視覺效果
寬厚沈穩　　中宮寬鬆　　　　　→
　　　　　　重心下放　　重心提高

主筆與副筆

筆畫數越多、越複雜的漢字,無論橫筆或豎筆都需要做出寬度的主從關係,所有筆畫才不會糊在一起。通常靠近最外圍或撐起整個文字的主幹筆畫,稱爲「主筆」,寬度較寬,其他爲「副筆」,依重要程度逐一收細。

筆形設計

組成漢字最基本的幾個筆形設計。

視覺修正

爲了防止漢字筆畫交接處視覺效果過於厚重，抑或是結構繁複的漢字筆畫間彼此沾黏，需要進行不同的設計調整與修正。例如在同一個筆畫中可能存在粗細變化、筆畫交接處可能刻意向內側收細等。

漢字的圖形化

作爲企業或品牌的「標準字設計」，其漢字設計有著更多可能，可以選擇更貼近「圖形」的概念來呈現，例如筆形設計更接近圓形、三角形等幾何圖形、適度的截彎取直、省略部分筆畫造型等；不過要注意的是在圖形化的同時也需要時時檢視文字的「易辨性」，免得過度圖形化造成難以辨認文字內容。

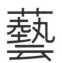

← 越接近內文字型　　　　　　　　　　越接近圖形化 →

明體／宋體

源於宋代、興於明代的雕刻風格,可稱之爲「明體」或「宋體」,日本則稱爲「明朝体」。特色在於橫筆細、豎筆粗、結構清晰,易於閱讀,是現代印刷字體的基本風格之一。有人常將它與歐文的「襯線體」類比,其概念雖相似,但不完全相同,因此還是建議以「明體」或「宋體」稱之。

「山形」設計

橫筆末端有如山峰一般的造型設計,稱爲「山形」

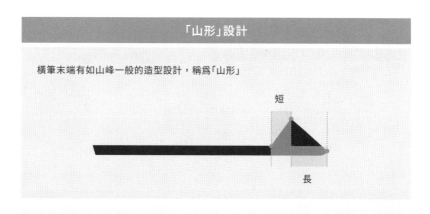

短

長

傳統風格與現代風格

傳統風格在起筆處會有明顯的造型設計;現代風格起筆處設計則俐落分明。

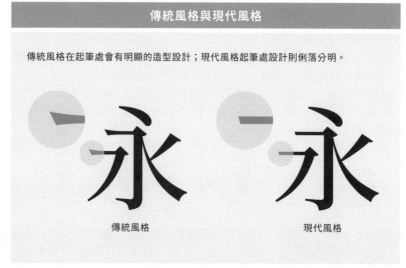

傳統風格　　　　　　　　　現代風格

黑體

「黑體」最初是仿造歐文的「無襯線體」而來，剛開始常用於標題，並被視爲「美術字」，而後發展成常用的印刷字體之一，依據設計風格的不同，並不建議直接類比爲歐文的「無襯線體」。相較於「明體」，黑體的橫筆與豎筆視覺上寬度均等，顯眼豐滿，也常作爲指標用途的字體。

黑體的筆畫寬度

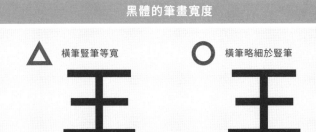

雖說黑體講求視覺上橫筆與豎筆的寬度均等。但若橫筆與豎筆寬度眞的完全均等，橫筆看起來會比豎筆更粗一些，所以實際設計時，橫筆需要設計得比豎筆稍細一些。

黑體的傳統風格與現代風格

傳統風格黑體在筆形端點處會呈現「喇叭口」設計，更傳統的風格還會加上明顯的裝飾造型；現代風格黑體的頭尾收口處則果斷乾脆。

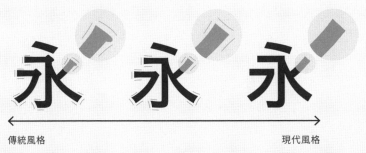

第二章

60個技巧，讓LOGO更好

剛開始接觸設計時，我給自己的目標是：「在成為一名風格獨具的設計師前，需要先嘗試駕馭各種風格。」平時我喜歡搜集大量的視覺資料，在心中去揣摩設計師在執行這個設計時的思考與邏輯。「整理」是設計師的基本工，當我們有了大量的視覺資料，如何選擇切入點並將其進行分類，能幫助我們快速的找到設計脈絡。

　　最初，我習慣以「風格」作為分類的切入點，相信這也是許多設計工作者常用的分類方法，漸漸的我發現這樣的分類方式，雖然可以快速與業主聚焦設計方向，但不知不覺中卻有了一種「近似臨摹」的背德感，業主也會以他人的設計作為審視你設計「到不到位」的標準。

　　於是，我改變了視覺資料整理的方法，以「設計手法」為切入點，去探尋這些讓人覺得「好看」的設計究竟「亮點」何在。當跳脫了以「風格」作為基準的整理方式，才發現原來這些吸引我的設計各具巧思；尤其是「Logo」的繪製，在一個小小的單位中如何創造讓人產生「記憶點」的設計是有很多技巧可以依循的。

　　第二章，我從過去自己的整理中挑選了60個Logo設計手法，分為「歐文、漢字、圖形、排版」4個類別，並用60個樣例來實際演示調整前後的差別，簡明易懂。希望加入這些技巧，能讓我們的Logo設計更好、更具「亮點」。

歐文 | Latin

01

更顯典雅與隆重的羅馬比例

原始設計

原始設計

MUSE HOTEL

↓

羅馬比例是一種拉丁字母經典的造型比例，最具代表性的字型如
Trajan，常見的符合羅馬比例的文字造型特色如下：

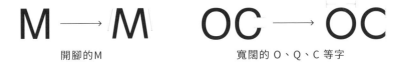

M —→ M OC —→ OC

開腳的M 寬闊的 O、Q、C 等字

SEFL —→ SEFL

寬度較窄的 S、E、F、L 等字

↓

使用「羅馬比例」的概念重新調整的歐文設計

MUSE HOTEL

Before

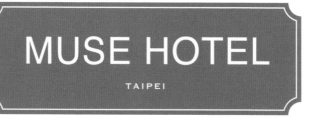

After

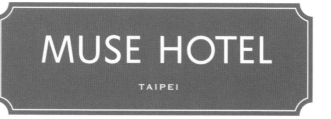

重點提醒

羅馬比例是一種經典的拉丁文字造型比例，此例僅介紹幾個具代表性的
造型特徵，可多參考Trajan等此類歐文字型的比例特色。

歐文 | Latin

(02)

大器而隆重的既視感

原始設計

ROYAL CHOCO

SINCE 1992

原始設計

① 將字母依上緣對齊，從兩側向中間遞減字母大小

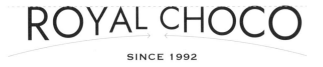

② 將字母的粗細（字重）調整爲相同寬度，完成

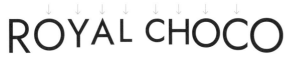

Before

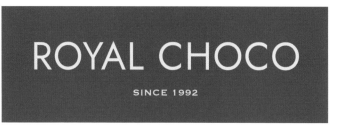

After

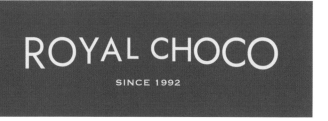

重點提醒

將字母上緣對齊，左右依序向內縮減字母大小，同時要注意字母的粗細
（字重）也要相應做出調整。

歐文 | Latin

(03)

串連鄰近的ＯＣＱ等字母

原始設計

LIGHT BOOKS

SINCE 1992

原始設計

LIGHT BOOKS

① 將鄰近的兩個O交疊在一起

LIGHT BOOKS

② 適度調整字母間的間距，也可將交疊的O做出前後穿插的變化

LIGHT BOOKS

Before

LIGHT BOOKS

SINCE 1992

After

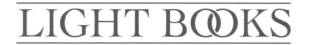

SINCE 1992

歐文 | Latin

04

延伸筆畫創造包覆感

原始設計

HAIR SALON
MIRAI

原始設計

MIRAI

① R、K、Q、L等字母可延伸下方筆畫包覆後面的字母

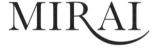

② 也可將延伸的部分稍稍上移，後方文字稍微縮小放在其中

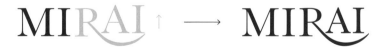

Before

HAIR SALON

MIRAI

After

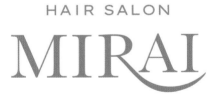

歐文 | Latin

05

降低 x 高度增強典雅感

原始設計

Mollosaka

SINCE 1992

原始設計

Mollosaka

① 降低小寫字母的x高度（見P.15）

Mollosaka

② 修正小寫字母的比例，不可因爲調降x高度直接暴力壓扁

Mollosaka → Mollosaka

Before

Mollosaka

SINCE 1992

After

Mollosaka

SINCE 1992

重點提醒

一般來說，歐文字型在x高度上設計越低矮的，排版上文字的氣質會偏向典雅；x高度越高的歐文字型，則會顯得更現代。

歐文 | Latin

06

更具立體感的隱線文字設計

原始設計

PIZZA

– Napoletana –

原始設計

PIZZA
– Napoletana –

參考歐文字母的輪廓在同一側描繪出白色區塊,讓文字形成陽面與陰面的效果

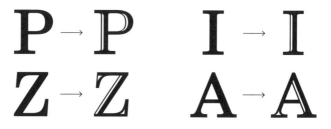

PIZZA
– Napoletana –

Before

PIZZA

– Napoletana –

After

PIZZA

– Napoletana –

重點提醒

這種風格的歐文設計稱之爲「Inline」，中文則有人翻作「隱線字型」，
有興趣的話可以搜尋「Inline Serif」，能找到更多此類型的設計。

歐文 | Latin

07

幾
何
粗
襯
線
體

原始設計

TOKEI
KYOTO

原始設計

TOKEI

↓

爲原始設計增加塊面襯線，調整成幾何粗襯線體(註)的樣式

TOKEI

↓

TOKEI

（註）什麼是幾何粗襯線體？

粗襯線體是一種字體樣式，常見的如「人文粗襯線體」，意指在傳統的襯線體結構上加粗襯線的設計；而「幾何粗襯線體」的襯線設計則是呈現幾何塊狀的樣子。

人文粗襯線體　　　　　　　幾何粗襯線體

Before

TOKEI

KYOTO

After

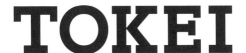

KYOTO

重點提醒

幾何粗襯線體的風格給人精準、穩定的感覺,塊狀而厚實的襯線存在感
高,頗具穩重的感覺,許多知名品牌如「HERMES」、「SEIKO」的標準字
設計都是很具代表性的實例。

歐文 | Latin

(08)

共
筆
設
計

原始設計

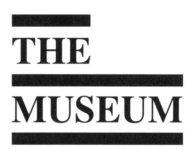

原始設計

THE MUSEUM

① 在保有易辨性的前提下，把鄰近造型雷同的筆畫做共筆

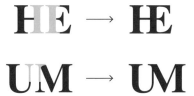

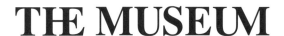

Before

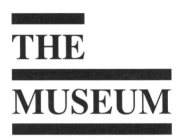

After

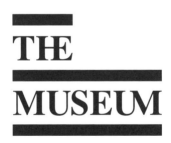

重點提醒

共筆設計除了增加視覺記憶點，也可適度縮減標準字整體長度，實例如
日本三越百貨(MITSUKOSHI)、碧兒泉(BIOTHERM)的歐文標準字。

歐文 | Latin

(09)

切換大小寫字母

原始設計

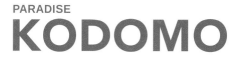

原始設計

KODOMO

↓

① 有時造型過於銳利的大寫字母（常見如M與N），可以參考小寫字母
的外觀重新設計

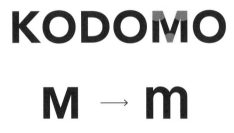

↓

② 替換之後會讓整體標準字看起來更加柔和、具親近感

KODOMO

Before

PARADISE
KODOMO

After

重點提醒

許多服務業、食品業或訴求親切、溫暖的品牌，當名稱中有字母因本身
造型原因讓整體標準字看起來過於銳利，適時取用小寫字母造型做替換
可消弭這種銳利感，如7-11、SUNTORY的標準字都有此設計。

歐文 | Latin

(10)

切
換
字
重

原始設計

HAIR HOUSE

原始設計

HAIR HOUSE

① 可以取消前後文字之間的間隔

HAIRHOUSE

② 將先後文字的字重做出對比,完成

HAIRHOUSE

Before

HAIR HOUSE

After

HAIRHOUSE

重點提醒

透過前後字重的切換，不僅讓視覺更具層次感，同時文字與文字之間也不需要有間隔，讓Logo看起來更凝聚、不鬆散。

歐文 | Latin

⑪

加入橢圓形的骨架設計

原始設計

TAKOYAKI

OCTOPUS 京風

原始設計

OCTOPUS

↓

① 以「O」爲參考基準，先調降原本的字高，使之呈現橢圓形

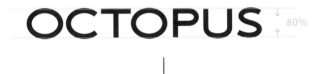

80%

↓

② 先以「O」的橢圓形爲基準，試著取代部分字母的結構

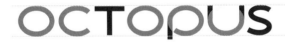

↓

③ 其他字寬也需適度調整，整體才會顯得更平衡

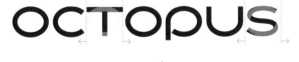

↓

④ 最後微調，如「U」字寬可更收窄些、「P」的骨架上調回應有的高度

Before

TAKOYAKI

OCTOPUS 京風

After

TAKOYAKI

OCTOPUS 京風

重點提醒

橢圓形的骨架結構兼具可愛與平穩的視覺感受,也能讓Logo顯得更具「親切感」,適合用於餐飲、美妝保養品、應用軟體等品牌或企業。

歐文 | Latin

(12)

方中帶圓的骨架設計

原始設計

ENERGYM

原始設計

ENERGYM

① 將有圓弧的造型先使用方形色塊重新組合

ENERGYM

② 將邊角以圓弧造型修飾,注意筆畫的外側圓弧較大、內側圓弧較小

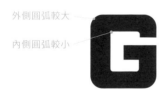

ENERGYM

外側圓弧較大
內側圓弧較小

G

③ 由於字母的造型「橫筆」與「豎筆」寬度不同,因此圓弧的曲線需要再次調整,才能讓邊角曲線看起來自然

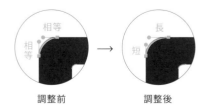

ENERGYM

相等　相等　　長　短

調整前　　　調整後

Before

ENERGYM

After

ENERGYM

重點提醒

方中帶圓的筆畫造型，讓視覺具有分量感，同時轉折處保有柔和的感
受，適合用於科技、運動、醫療等產業。

歐文 | Latin

⑬

幾何造型字母設計

原始設計

原始設計

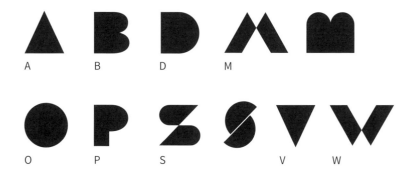

① 觀察字母外觀，以貼近幾何色塊的方式重新繪製，常見設計例舉：

② 將原標準字改用重新設計的字母

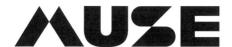

Before

After

重點提醒

幾何的造型讓觀者有「未來、現代」的視覺感受，字母的造型上若輔以圓角修飾，則又能多一份可愛溫柔的感覺。

歐文 | Latin

(14)

造型更加俐落的 R 與 K 的設計

原始設計

REMARK
DESIGN OFFICE

原始設計

REMARK
DESIGN OFFICE

① 減少字母的筆畫，轉折處的造型調整得更俐落

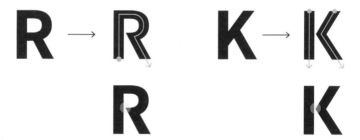

REMARK
DESIGN OFFICE

Before

REMARK
DESIGN OFFICE

After

REMARK
DESIGN OFFICE

重點提醒

適合用於科技業、金融業、物流業、數位產業等。

歐文 | Latin

(15)

歐文中的舊風格數字

原始設計

bistro
1963 TAIPEI

原始設計

bistro
1963 TAIPEI

↓

① 列出數字0-9，依照歐文中舊風格數字（oldstyle figures）的造型
與比例進行改作

1234567890 原始數字設計

1234567890 改作成舊風格數字
（不等高數字）

↓

② 將原始設計替換成改作後的舊風格數字

bistro
1963 TAIPEI

Before

bistro
1963 TAIPEI

After

bistro
1963 TAIPEI

重點提醒

「舊風格數字」在歐洲中世紀被廣泛使用,搭配歐文小寫字一同排版時會顯得非常和諧。不等高的外觀設計雖然不適合用於現代文書表格,但在Logo設計上加入這種數字風格,會加強古典與優雅的感覺。

歐文 | Latin

(16)

創始年分的呈現方式

原始設計

THE
CAFE

SINCE 1992

原始設計

THE
CAFE

SINCE 1992

① 關於創始年分的註記，還可以參考以下許多選擇

ESTD 1992	EST. 1992	ESTᴰ 1992
19　　92	19　　92	DAL 1992
置於左側　置於右側	置於左側　置於右側	義大利文：從…… 適合義大利相關的品牌

② 在擺位上，也可嘗試置於左右兩側的方式做排列

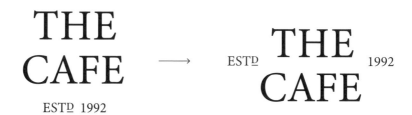

Before

THE
CAFE

SINCE 1992

After

EST�macr 　THE　 1992
CAFE

重點提醒

年分標記可成為妝點Logo的素材，讓整體看起來更精緻，其中「DAL」的標記方式可用於義大利相關品牌或企業，如PRADA就是使用「DAL」。

歐文 | Latin

⑰

更具設計感的「數字符號」

原始設計

perfume
No.6

原始設計

perfume
No.6

① 標記數字的方式有個符號叫作numero sign，你可以設計成很多樣式，常見的有以下幾種：

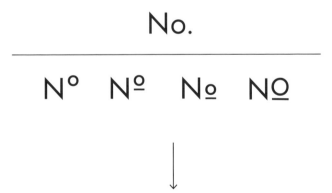

② 選擇你所喜歡的進行應用，能讓數字看起來更加精緻、有變化

perfume
Nº6

Before

perfume
No.6

After

perfume
Nº6

重點提醒

關於numero sign的設計非常多種，精心設計的numero sign常常能在附屬資訊的排版中起到畫龍點睛的效果，適合用於精品、香水、化妝品、酒類等包裝設計。

歐文 | Latin

(18)

「花押字」的設計技巧 —— 穿插

原始設計

CITY TOWER

原始設計

① 將原本單純交疊的字母做出「前後穿插」的視覺效果

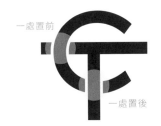

一處置前

一處置後

建議方法1：
在字母交疊處製造截斷的白空間。
以圖中「C」字母為例，一處置於「T」
的前方、一處置於「T」的後方。

建議方法2：
製作成空心字的穿插設計。空心字
本身更容易讓設計者辨認字母穿插
時的前後關係。

② 空心字的設計也可以添加更多細節，加強立體感

Before

After

重點提醒

字母互相穿插的設計,能讓原本扁平感的Logo多了一份立體感,醒目度
也更爲突出,是花押字很經典的設計手法。

歐文 | Latin

⑲

「花押字」的設計技巧 —— 共筆

原始設計

KINGDOM MUSEUM

KM

原始設計

① 尋找筆畫中的共性，並決定骨架需要變動較大的字母

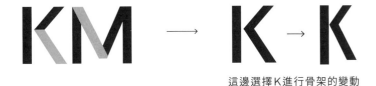

這邊選擇K進行骨架的變動

② 與其他字母進行拼組，讓部分筆畫做連用

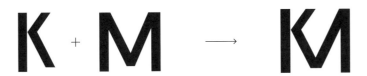

Before

After

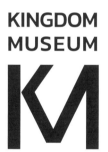

重點提醒

共筆也是花押字常見的設計技巧，日本「JR」鐵道、韓國JYP旗下女團「TWICE」的團徽都是使用「共筆」的設計。

歐文 | Latin

(20)

「花押字」的設計技巧 ── 圖地反轉

原始設計

原始設計

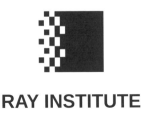

RAY INSTITUTE

↓

① 提取代表字母,以圖地反轉的方式製作成花押字

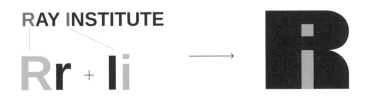

↓

② 嘗試與原本象徵圖形的意象進行結合

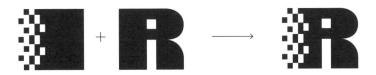

Before

RAY INSTITUTE

After

RAY INSTITUTE

重點提醒

這是「花押字」中比較有難度的設計手法，有時還需要一點運氣碰上適合
組合的字母。此手法的秘訣是多多觀察字母大寫與小寫組合的可能性；
也建議多多比較不同字體的造型設計，才能獲得更多靈感。

歐文 | Latin

21

改造特定字母進行替換

原始設計

CAFE & MEAL

YAMAZAKI

原始設計

原字型：Gill Sans

YAMAZAKI

① 將標準字中重複出現的字母取出並進行改造

YAMAZAKI

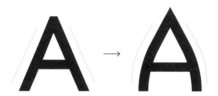
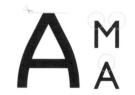

範例取字母「A」進行改造，將原本直斜的
兩側筆畫，修改爲具有曲度的造型設計

這邊考量到原本字母的風格
上方選擇做收平處理

② 以改造後的字母「A」替換進原本的標準字設計

YAMAZAKI

Before

CAFE & MEAL

YAMAZAKI

After

CAFE & MEAL

YAMAZAKI

重點提醒

此設計特別適合標準字中有重複出現同個字母的Logo，經典的實例如日本「資生堂SHISEIDO」歐文標準字的「S」。

歐文 | Latin

22

僞西里爾文字

原始設計

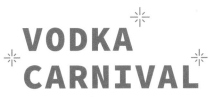

原始設計

**VODKA
CARNIVAL**

↓

① 「偽西里爾字母」也有人稱「偽俄文」，將英、西班牙、法文等語言中
的拉丁字母用外觀相近的「西里爾字母」取代，或是將字母「刻意鏡
像翻轉」、加上裝飾線條模仿其造型，常見的有以下幾例：

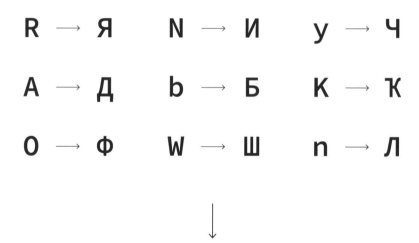

R → Я N → И y → Ч

A → Д b → Б K → Ҡ

O → Ф W → Ш n → Л

↓

② 將「偽西里爾字母」的概念套用至新設計中

**VODKA
CARNIVAL** → **VODKД
CAЯИIVAL**

Before

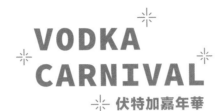

After

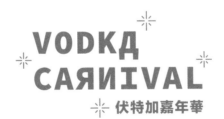

重點提醒

「偽西里爾字母」的使用，主要是希望設計呈現出「東歐風格」，或者主題內容或品牌、產品、服務本身與俄羅斯、東歐等相關，視覺上也有叛逆、新穎、剛強的感覺，如南韓女團BLACKPINK的Logo便有此設計。

漢字 | Kanji

(23)

加入篆書體元素展現東方風格

原始設計

美真堂

新 式 東 方 飲 茶

原始設計

① 篆書體中常見的文字筆形特色

② 加入篆書體元素,重新調整文字骨架設計

Before

美真堂

新 式 東 方 飲 茶

After

美真堂

新 式 東 方 飲 茶

重點提醒

篆書體的骨架特色十分適合與現代黑體做結合,不同於大家既有印象的
飛白、大器的東方感,視覺上更加洗鍊,多處充滿對稱性的骨架特色也
能讓視覺更加穩定,顯得古典優美。

漢字 | Kanji

(24)

纖細而扁平的雕塑感

原始設計

美真堂

茶 業 文 物 館

原始設計

美真堂

① 將筆畫依循相同的文字骨架收細

美真堂

② 調降文字高度至80-90%

美真堂

Before

After

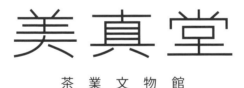

重點提醒

越是纖細的筆畫寬度，漢字「主筆與副筆」(見P.26)落差就越不明顯，視覺上也更清冷，文字的高度調降後造型更加平穩，整體很適合用於博物館、極簡建築等的標準字設計。

漢字 | Kanji

(25)

横粗豎細的逆反差文字造型

原始設計

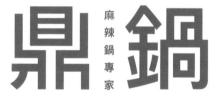

原始設計

① 先將豎筆造型收細

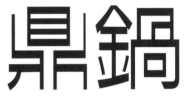

② 將橫筆造型依主副筆（見P.26）的概念做不同程度加粗，並重新安排適配的白空間

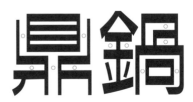

Before

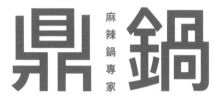

After

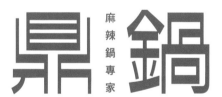

重點提醒

豎細橫粗的逆反差造型的經典設計如「台灣啤酒」的中文標準字，而這種
造型在「撇、捺、點」的設計上並不一定是單純的收細或加粗，有很多變
化的可能，也需要考慮筆畫周圍的白空間來做調整。

漢字 | Kanji

(26)

簍板字的設計

原始設計

箱根温泉

HAKONE ONSEN

原始設計

箱根温泉

↓

① 將筆畫依循一定的規則(註)做截斷

箱根温泉

（註）規則的制定

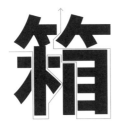

檢視是否所有的白空間
都可以連貫穿透？

推薦截斷方法1
在筆畫起頭處做截斷

推薦截斷方法2
維持豎筆的連貫性

Before

箱根温泉

HAKONE ONSEN

After

箱根温泉

HAKONE ONSEN

漢字 | Kanji

(27)

截彎取直

原始設計

origami museum

摺紙博物館

原始設計

摺紙博物館

↓

① 將斜點修改成豎點或橫筆

摺紙博物館 → 摺紙博物館

② 將帶弧度線條、勾筆的轉折處拉直

摺紙博物館 → 摺紙博物館

③ 思考一些筆形在設計上調整、置換或省略的可能性

摺紙博物館 → 摺紙博物館

Before

origami museum

摺紙博物館

After

origami museum

摺紙博物館

重點提醒

「截彎取直」是漢字標準字設計常見的手法之一，其困難之處是在筆形設計由曲轉直的過程中是否能兼具原本文字筆畫間白空間的協調性，必須經由不斷的調整，才不會使整體看起來過於生硬或折角過於鋒利刺眼。

漢字 | Kanji

28

横筆消失

原始設計

特別展

鐵道
遺跡

原始設計

鐵道
遺跡

↓

① 替換成較粗（字重較重）、橫筆與豎筆粗細對比較大的明體字型

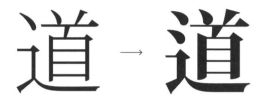

範例字型：小塚明朝

↓

② 在去除橫筆的同時需保留末端的三角形（山形）的設計

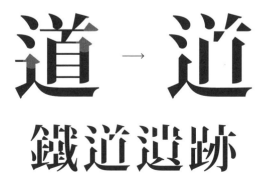

Before

鐵道遺跡
特別展

After

鐵道遺跡
特別展

重點提醒

在製作之前，需要先考慮到橫筆消失後文字是否仍保有易辨性，或者能否透過橫筆消失後這些字組合起來的樣子直覺判斷標準字的內容，如果以上都不行，則不適合這樣的設計手法。

漢字 | Kanji

29

増加運筆軌跡

原始設計

百鬼夜行

特展

日本浮世繪

原始設計

百鬼夜行

① 設計「兩端粗中間細」的運筆軌跡，連接漢字中的兩個筆畫

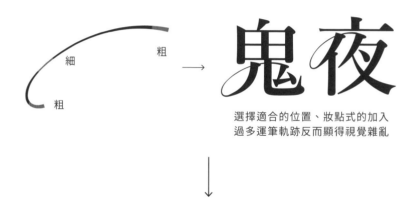

細　粗

粗

選擇適合的位置、妝點式的加入
過多運筆軌跡反而顯得視覺雜亂

② 在端點處使用圓弧修飾的方式融入原始筆形

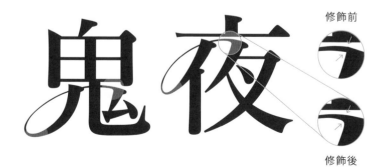

修飾前

修飾後

Before

特展　日本浮世繪

百鬼
夜行

After

特展　日本浮世繪

百鬼
夜行

重點提醒

此類設計時可用「明體字」為基底，並建議多參考書法中「草書、行書」等
字帖，軌跡的設計才更容易臻於自然。將軌跡加入文字時需檢視兩個筆
畫的連接是否流暢與合理，加入的數量也不要太多，適度妝點即可。

漢字 | Kanji

(30)

刻意對稱的文字設計

原始設計

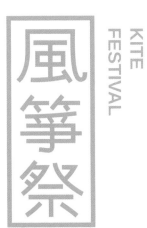

原始設計

風箏祭

① 部分筆畫可以在原本位置的基礎上做到強制對稱

風箏祭 → 風箏祭

② 無法強制對稱的筆畫可以透過造型的調整使之接近對稱

風箏祭 → 風箏祭

Before

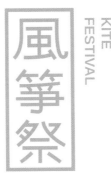

After

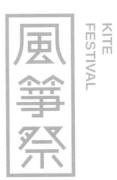

重點提醒

許多漢字結構都具有一定對稱性；而外觀本身不夠對稱的漢字也可以嘗試「刻意對稱」的設計，如「義美」、「可果美」、「光泉」等品牌的中文標準字。這種設計在豎排時更能彰顯對稱之美。

漢字 | Kanji

(31)

將「漢字」作爲「象徵圖符」

原始設計

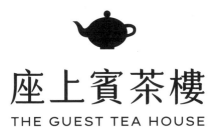

座上賓茶樓

THE GUEST TEA HOUSE

原始設計

座上賓茶樓
THE GUEST TEA HOUSE

① 提取品牌名中代表的漢字，作爲象徵圖符來使用

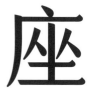 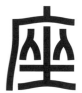

原文字

範例參考了小篆風格進行加工，讓文字
造型更具記憶點

② 由於已將漢字作爲象徵圖符使用，標準字的部分可以嘗試讓歐文成爲
主角，漢字作爲輔助文字

座上賓茶樓
THE GUEST TEA HOUSE

⟶

THE GUEST
TEA HOUSE
座上賓茶樓

Before

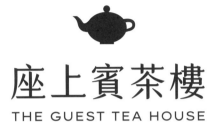

After

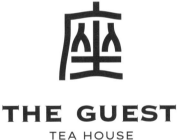

重點提醒

讓「漢字」作爲代表品牌的象徵圖符來使用,在日本如「龜甲萬」、「三越百貨」,台灣如「老協珍」等。觀者可以透過這個漢字直覺聯想品牌名稱,也因此在標準字的部分可以嘗試使用歐文作爲主角,這也是漢字文化圈的品牌進軍國際時很適合使用的設計方式。

漢字｜Kanji

(32)

漢字結合「窗櫺」設計

原始設計

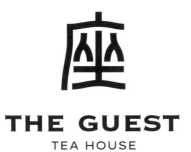

座上賓茶樓

原始設計

① 「窗櫺」指的是古窗上以木條交錯的紋飾，帶有強烈的東方意象

② 將漢字筆畫截彎取直，重組爲「窗櫺」的設計，放入適合的窗框造型中

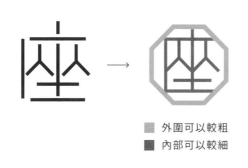

■ 外圍可以較粗
■ 內部可以較細

切記勿有與周圍相鄰筆畫完全斷開的設計，這樣不符合窗櫺造型的邏輯

Before

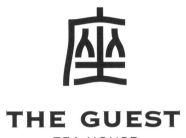

After

漢字 | Kanji

(33)

從白空間來設計漢字

原始設計

堂雲建設

原始設計

① 先將文字反白並把筆畫延伸出框，接著找出白空間所在的區域

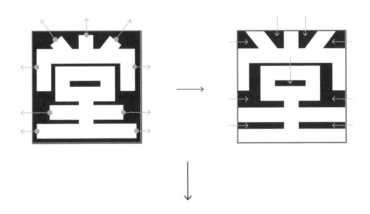

② 將白空間區域轉化爲細線，再次反轉顏色即得出設計

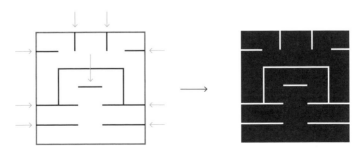

Before

堂雲建設

After

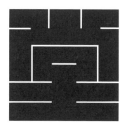

堂雲建設

重點提醒

由白空間去發想漢字的設計，等同於把原本文字的筆畫寬度加粗到極
致，看起來具有正氣凜然的感覺，視覺穩定而有力道，中式的「篆印」、
日本的「角字」都屬於類似的設計。

圖形 | Graphic

(34)

雙
重
意
象

原始設計

GLOBLE
LEAF

SKIN WASH

原始設計

① 由於品牌名稱為「GLOBLE LEAF」，以「雙重意象」為概念，希望能將原本葉子的圖形組合成近似於「地球」的圖案，讓觀者可以在同一個圖案中意會出兩種視覺元素

② 以原本葉子圖形做彎折、變形、轉向，重新組合出近似「地球」的圖案

Before

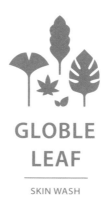

GLOBLE
LEAF

SKIN WASH

After

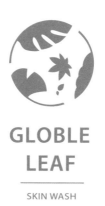

GLOBLE
LEAF

SKIN WASH

重點提醒

「雙重意象」是指在同一個圖形中，觀者可以直覺意會出兩種以上的具象元素。巧妙的「雙重意象」可以讓觀者在觀看圖形時，產生「乍看之下為A物，細看後出現B物」的視覺體驗。

圖形 | Graphic

(35)

圖
地
反
轉

原始設計

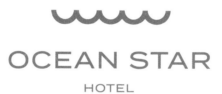

原始設計

① 拆解現有圖形元素：原設計有波浪的意象，契合「OCEAN」的字義，
可直接拆解為5個半圓弧線

② 重新排列5個圓弧，以放射狀向中心環繞；用「圖地反轉」的技巧，
在負空間圍塑出了「星形」，恰好契合「STAR」字意

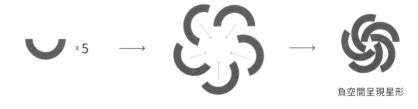

負空間呈現星形

Before

After

重點提醒

「圖地反轉」使觀者在「實空間」與「負空間」中能同時判讀出兩個以上的圖形元素。Logo設計中經典的應用如知名快遞公司「FedEx」標準字中隱藏的箭頭圖案、台灣所使用的「回收標誌」等。

圖形 | Graphic

圖
文
結
合

原始設計

寶　島

麥　酒

FORMOSA
BEER

原始設計

① 以「圖文結合」爲目標，觀察原本Logo中「啤酒花」的圖形，腦中浮現
出漢字「麥」。釀啤酒的原料也是「麥芽」，正好可以嘗試結合兩者

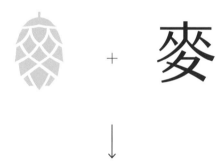

② 將漢字「麥」做些刻意的對稱與變形，盡量迎合啤酒花圖案中的間隙，
並加強邊緣細節，讓「圖文結合」的效果更加自然

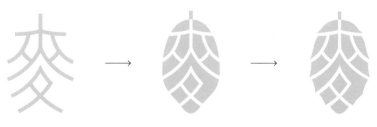

加強邊緣細節

Before

After

重點提醒

「圖文結合」可分爲「標準字中加入圖形」及「圖形中加入文字」兩種。巧妙的「圖文結合」並非僅以圖形取代局部文字筆畫，而是眞正做到「圖文合一」的境界，讓文字隱身在圖形中（或是圖形藏身於標準字之中）。

圖形 | Graphic

(37)

「圖形標誌」同時也是「標準字」的一部分

原始設計

原始設計

① 保留圖形標誌的意象與標準字字首相結合，繪製成新的圖形

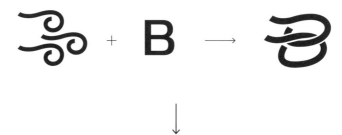

② 將新圖形帶入標準字中，圖與文字就能產生完整的連結；後續即使
單純露出標準字，圖形意象也能充分傳達

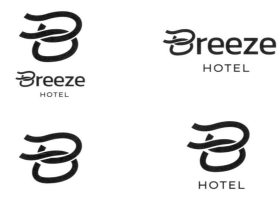

Before

After

重點提醒

這樣的設計，可以讓觀者看到Logo中圖形標誌的時候，同時對品牌或企業的名稱產生記憶連結，印刷編排上也能更加靈活的運用該Logo。

圖形 | Graphic

(38)

聚
合
圖
形

原始設計

DONBURI

KAISEN

原始設計

① 將原本「海浪」圖案更換為「海鮮食材」，成為設計「聚合圖形」的素材

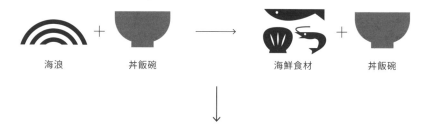

海浪　　　　　丼飯碗　　　　　　海鮮食材　　　丼飯碗

② 繪製美麗的「聚合圖形」一開始需使用直線與弧線將空間進行分割

③ 接著拉出色塊間的「白空間」，再完成各圖形的繪製

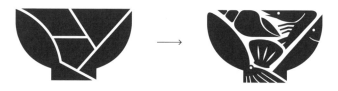

Before

After

重點提醒

「聚合圖形」的概念看似簡單，實際卻不好繪製，對於幾何感的掌握與圖形間的佈局都需要恰當的拿捏，屬於比較進階的設計手法。日本服飾品牌「earth music & ecology」、「聯合利華」的標誌都屬於此類設計。

圖形 | Graphic

(39)

微
笑
曲
線

原始設計

Siokmark

原始設計

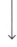

① 繪製粗度約等於文字字重的「圓弧曲線」，並觀察是否適合與其他字母
排列成笑臉圖形

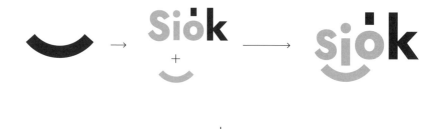

② 也可嘗試曲線兩側寬度微微窄於曲線中心寬度，笑臉會更加流暢

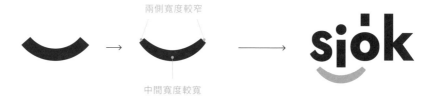

兩側寬度較窄

中間寬度較寬

Before

Siökmark

After

重點提醒

「微笑曲線」是眾多企業非常愛用的經典圖形,搭配標準字形成「笑臉圖形」的案例也數不勝數。適合用於與量販商家、民生用品、社群、資訊等相關的產業或品牌。

圖形 | Graphic

(40)

以「漸變色塊」取代「漸層填色」

原始設計

品上文化

原始設計

① 當Logo中使用到「漸層填色」時，可以嘗試用「漸變色塊」來取代，
常見的設計如以下3種：

以網點詮釋漸變　　　　　　以線條粗細詮釋漸變　　　　　以矩形色塊詮釋漸變

② 將Logo中的「漸層填色」以「漸變色塊」來取代。

Before

品上文化

After

品上文化

重點提醒

以「漸變色塊」來取代「漸層填色」的設計，在Logo被製作成實體物（如割字招牌）或印刷加工時很方便，不會因受困於材質本身特性而無法製作出預想中的漸層效果。

圖形 | Graphic

(41)

扁平化 3D 圖形

原始設計

原始設計

① 關於「扁平化3D」圖形,這邊將其解釋爲透過「線條疏密、帶狀造型、透視、明度變化、陰影描繪」等方式,創造視覺上具有「立體效果」的平面圖形

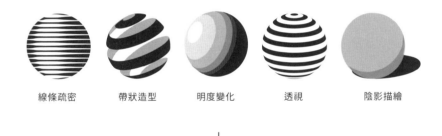

線條疏密　　　帶狀造型　　　明度變化　　　透視　　　陰影描繪

② 範例使用「透視」的方式,將原本的旗幟圖形描繪出隨風擺動的感覺

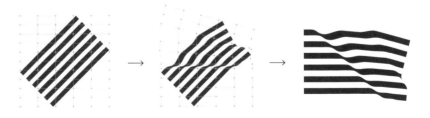

此處使用網格作爲參考線,拉伸錨點製作出「打褶效果」

Before

After

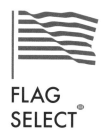

重點提醒

「扁平化3D」的Logo設計，讓圖形在可以維持平面印刷前提下，多了「空間感、動態感、寫實感」等效果，使其在眾多Logo中更具注目性，如美國電信公司「AT&T」、日本租車品牌「歐力士ORIX」皆有此類設計。

圖形 | Graphic

(42)

扁平化 3D 圖形——緞帶

原始設計

共互營造

原始設計

① 常見的緞帶造型有「翻摺式」設計與「扭轉式」設計兩種

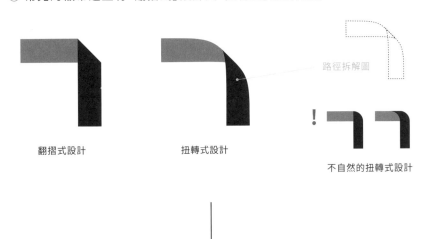

路徑拆解圖

翻摺式設計　　　　　　扭轉式設計

！

不自然的扭轉式設計

② 這裡選擇「緞帶式」的設計，以原本Logo的結構重新繪製

Before

共互營造

After

共互營造

重點提醒

在扁平化3D圖形當中,「翻摺」或「扭轉」造型的緞帶設計是最容易入門的,且此類設計非常適合融入文字的筆形設計中。

圖形 | Graphic

(43)

扁平化 3D 圖形 ── 彩帶

原始設計

麻竹筍文化節

Mabambooshoot
Festival

原始設計

① 以「彩帶纏繞」的樣態圍塑出3D感的圖形，常見的包含以下3種：

筒狀(柱狀)　　　　　錐狀　　　　　球型

② 範例中竹筍的意象最接近「錐狀」，因此使用「錐狀」來作為彩帶纏繞
的基準，分別填上原設計中的深淺棕色

Before

麻竹筍文化節
Mabambooshoot Festival

After

麻竹筍文化節
Mabambooshoot Festival

重點提醒

彩帶具有「歡愉、慶祝、團結、旋轉、速度」等意象，特別適合用於「賽事、節慶、喜事、活動、運輸」等設計，德國紅點設計獎、日本大阪 Osaka Metro都可以看到這樣的設計。

圖形 | Graphic

(44)

日式風格「屋號」——山形

原始設計

 梅 山 製 菓

原始設計

① 「屋號」是日本中世紀至今應用於商業行為中代表自家品牌與產品的
　 「標誌」，可以理解為日本古早的Logo設計，在屋號的設計中，
　 「山形」便是其中一種普遍的圖騰，常見的樣式又有以下3種：

山形　　　　　　　　　　　　出山形　　　　　　　　　　入山形
類似屋頂的造型，也有　　　　頂部向外突出並下摺　　　　頂部向內摺入
人用日文稱為「屋根」

② 加入山形圖騰，製作成日式風格屋號

原始設計　　　　　　　加入「山形」圖騰　　　　　　以「山形」的概念
　　　　　　　　　　　　　　　　　　　　　　　　　　延伸為其他造型

Before

梅 山 製 菓

After

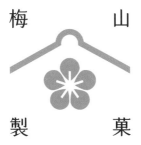

重點提醒

品牌名稱、產品或服務若與「山、房屋、家」等相關聯，又希望設計呈現
「日式風格」，就非常適合使用「山形」這個圖騰。

圖形 | Graphic

(45)

更多的「屋號」設計

原始設計

原始設計

① 除了「山形」之外，更多「屋號」常見的圖騰：

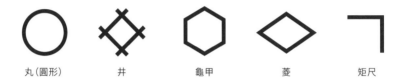

| 丸 (圓形) | 井 | 龜甲 | 菱 | 矩尺 |

屋號與命名
將「日文假名、漢字、圖案」等元素結合圖騰，創造專屬的屋號設計

「ゆ」＋「丸」＝丸ゆ 　　　「萬」＋「龜甲」＝龜甲萬 　　　「梅花」＋「井」＝梅乃井

② 依據範例的Logo名稱，加上「菱」圖騰，製作成屋號

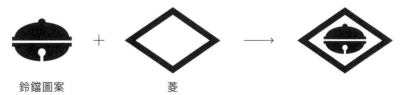

鈴鐺圖案 　　　　　　　　　菱

Before

After

圖形 | Graphic

(46)

日式風格元素 ── 水引

原始設計

原始設計

① 日本婚喪喜慶，會在封袋禮包繫上數條細繩組成的結，稱爲「水引」；且水引有許多顏色，各有用途。常見的結繩方式則有以下3種：

花結（蝴蝶結）	眞結（切結）	鮑魚結
花結作爲活結，代表可以重新解開、重新締結，多用於希望發生數次的喜事，如生子	眞結爲死結，通常用於希望不會再度發生的情事，如探病、婚禮（雙方久久繫在一起之意）	因外型如鮑魚而得名，是非常華麗的繩結樣式，可用於各種盛大場合，結婚也適用

② 遇到日式風格的設計需求，可選擇合適的結繩方式融入Logo當中

 + →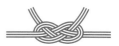

Before

After

重點提醒

不同的結繩方式各有寓意，因此應用於Logo時需要特別注意，如此也可以讓你的日式風格Logo更具深意。

圖形 | Graphic

(47)

「和柄」的應用

原始設計

原始設計

① 「柄」在日文中是「圖案」的意思，「和柄」即「日本的圖案與紋樣」，
在日本應用廣泛，以下例舉6種經典的和柄：

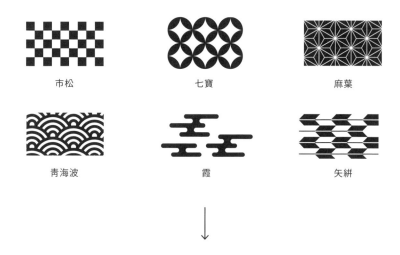

市松　　　　　　　七寶　　　　　　　麻葉

青海波　　　　　　霞　　　　　　　　矢絣

② 除了作爲紋飾之用外，若能將部分元素擷取並融合於Logo之中，
能讓「日式風格」被更豐富地表述，也有「經典新用」的感覺

「柿蒂」以擷取和柄「市松」的元素來取代

Before

After

重點提醒

關於「和柄」應用於Logo的設計，以範例中的「市松」為例，「2020年東京奧運」會徽、「日本文化廳」的標誌，都是經典的設計。

圖形 | Graphic

(48)

「回紋」與「雷紋」

原始設計

國家圖書館
National Library

原始設計

① 「雷紋」與「回紋」皆源於古代中國的陶器與靑銅器上的紋飾，而後廣泛
應用於東亞，兩者外觀相似卻又不太相同，「雷紋」是以多個方摺迴
旋的圖案組合而成，例如日本拉麵碗緣的圖樣便是「雷紋」；而「回紋」
則是一筆到底的方式橫豎摺繞、綿延不斷

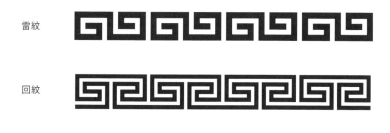

② 範例保留「圖」字，以「雷紋」及「回紋」爲概念相結合，襯以色塊

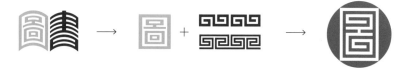

Before

After

重點提醒

「雷紋」與「回紋」除了單純作爲環繞在Logo周圍的紋飾，與文字相結合的應用也頗多，例如日本拉麵品牌「屯京拉麵 TONCHIN」的歐文標準字。

圖形 | Graphic

(49)

中式風格元素 —— 盤長

原始設計

國樂交流協會
National Chinese Music
Exchange Association

原始設計

① 盤長又稱「吉祥結」或「藏結」，因爲其連綿相接的造型特徵，象徵「長久永恆」之意，爲中式意象的代表紋樣。將盤長與原Logo的音符圖案做結合，繪製新的設計

② 嘗試讓線條產生前後交疊的感覺，更具纏繞綿延的意象

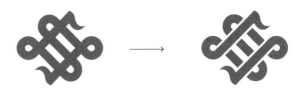

Before

國樂交流協會
National Chinese Music
Exchange Association

After

國樂交流協會
National Chinese Music
Exchange Association

圖形 | Graphic

(50)

更多中式風格的圖形元素

原始設計

TANG
BAO

原始設計

① 以下列舉數種中式風格的代表圖形元素：

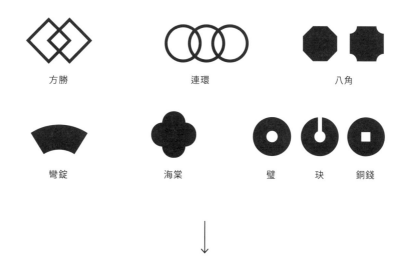

② 以上圖形元素適合以「框」形式與其他Logo圖案做結合，抑或是將漢字直接置於圖形之中

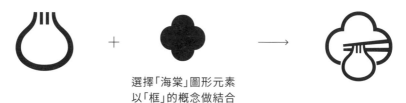

選擇「海棠」圖形元素
以「框」的概念做結合

Before

After

重點提醒

使用這些具代表性的中式風格圖形元素，即使Logo整體沒有使用到「漢字」元素，亦能將中式意象精準傳達給受眾，可以廣泛應用於中式相關的餐飲、建築、觀光等企業與品牌。

排版 | Layout

(51)

在上方加上弧形文字

原始設計

LIBRARY

HOLIDAY

LONDON

原始設計

① 將上方文字以弧形方式排列

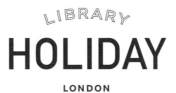

② 適度拉開字母間的間距，增加弧形視覺上的包覆感

Before

After

HOLIDAY
LONDON

重點提醒

使用弧形文字置於中央上方，可以有效調和Logo左右兩側的平衡感，並
讓視覺聚焦在Logo中心，使之看起來更加穩定。

排版 | Layout

52

漢堡式的文字布局

原始設計

SUNDAY CAFÉ

週日珈琲

SINCE 1992

原始設計

SUNDAY CAFÉ

週日珈琲

SINCE 1992

① 將Logo元素拆解，像漢堡一樣，劃分為「麵包」與「內餡」

週日
珈琲

麵包

SUNDAY CAFÉ

SINCE 1992

內餡

② 以「麵包」夾「內餡」的方式重新組合Logo

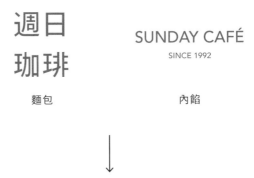

週日
SUNDAY CAFÉ
SINCE 1992
珈琲

⟶

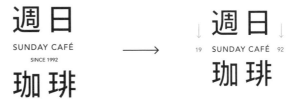

↓ 週日 ↓
19 SUNDAY CAFÉ 92
珈琲

也可嘗試將年分拆開置
於左右兩側

Before

SUNDAY CAFÉ

週日珈琲

SINCE 1992

After

週 日

19　SUNDAY CAFÉ　92

珈 琲

重點提醒

當Logo名稱較長（歐文：2個單字組成／漢字：4個字以上且字數爲偶數）時非常推薦「漢堡式」的文字布局。這樣的排列方式，有助於觀者更能以記憶「圖形外觀」的方式記憶Logo整體。

排版 | Layout

(53)

加入「上下裝飾線」，多一份隆重感

原始設計

MIDORIKO
organic store

原始設計

MIDORIKO

↓

① 在歐文標準字的上下各加上一條筆直裝飾線，能達到穩定視覺的效果

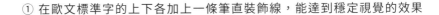

MIDORIKO

↓

② 可以嘗試將開頭字母放大並獨立於上下線框架之外，產生視覺焦點

MIDORIKO

↓

③ 加入「隱線文字」的設計，更加隆重與典雅

MIDORIKO

Before

MIDORIKO
organic store

After

organic store

排版 | Layout

(54)

古典風格的「帽形」排版

原始設計

APPLE TEA

ESTD 1992

原始設計

① 縮小圖形比例，讓文字成爲主角、圖形作爲配角裝飾

② 加入禮帽造型的上下線包覆圖形與文字

③ 嘗試一粗一細的雙線設計，更具細節與典雅感

Before

After

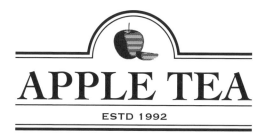

排版 | Layout

（55）

營造日式風格的「對稱感」

原始設計

原始設計

① 可以使用垂直方向編排文字，達成對稱感

② 也可嘗試改變圖文陳列、大小、字距，讓上下左右空間都富有對稱性

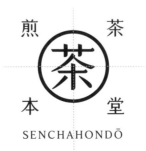

Before

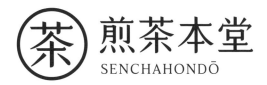

After

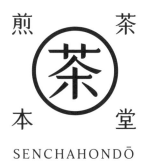

重點提醒

日本的識別設計很注重是否能傳達給受眾「信賴」與「安定」的感覺，對稱式的圖文布局就是達成這兩種感覺常使用的方法之一。

排版 | Layout

(56)

不同字數的文字如何達成「對稱感」

原始設計

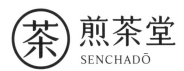 3個字

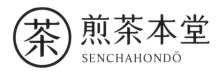 4個字

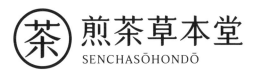 5個字

3個字：可將中間的文字以「屋號」(見P.210) 的設計做取代

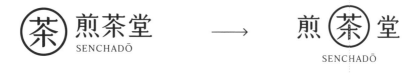

4個字：可將標準字分布在圖案的四個角落

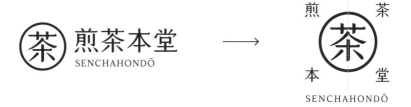

5個字：可嘗試文字豎排

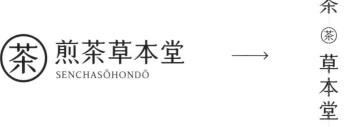

Before

After

重點提醒

「對稱性」的排版可以使識別設計更耐看，在應用上也兼具美觀與便利性。當現有的設計素材難以形成對稱感時，將標準字拆開重組、加入新的圖案、印鑑裝飾等都是可以嘗試的方向。

排版 │ Layout

57

中式風格的「布白」設計

原始設計

原始設計

①「布白」的規則沒有一定，重點在於物件之間是否做到視覺灰度有疏
有密、視覺聲量是否有強弱之分，並注意白空間的分布變化

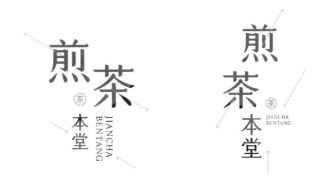

② 雖然規則沒有一定，但仍會建議物件間適度保有可循的對齊關係

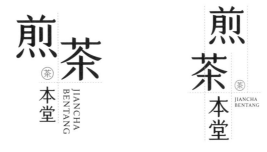

Before

After

重點提醒

與日式風格常見的「對稱感」不同，中式的「布白」講求排版上要有錯落參差的布局，卻又能彼此呼應，達到協調的視覺效果。

排版 | Layout

(58)

作爲「輔助文字」的漢字編排

原始設計

寶島熱炒

正宗台式熱炒

原始設計

寶島熱炒

正宗台式熱炒

① 縮小輔助文字並將間距拉開

寶島熱炒

正 宗 台 式 熱 炒

② 在文字之間增加直豎線條

寶島熱炒

正 | 宗 | 台 | 式 | 熱 | 炒

Before

寶島熱炒

正宗台式熱炒

After

寶島熱炒

正｜宗｜台｜式｜熱｜炒

重點提醒

漢字是由圖像演變而來的，在造型上屬於方塊字，每個字的結構都非常完整，與拉丁字母近似「符號」的概念不同，漢字的設計像是一塊塊完整的圖像，當許多圖像集中在一起時看起來就會略顯壓迫與擁擠，進而造成閱讀不適感。因此很多平面設計師在應用漢字做編排時喜歡拉開字與字之間的間距並將字縮小，如此可以讓漢字在閱讀的感受上更接近如「符號」般的舒適感；然而間距過大的設計有時又會造成視覺過於鬆散、閱讀的連貫性不足，因此在字與字之間加上直豎線條可以降低這種鬆散感。

排版 | Layout

(59)

「中心發散」與「圓形環繞」

原始設計

原始設計

中心發散：中心爲基準向外投射圖案

圈形環繞：以中心爲基準，逐一旋轉圖案做排列（旋轉角度：360/圖
案數量）

Before

After

重點提醒

「中心發散」與「圈形環繞」的排列方式，可以馬上讓原本看起來單薄的圖形增加視覺的分量感，具規則的排列方式也能讓Logo看起來更加穩定。

排版 | Layout

(60)

「文繞圖」的圖章設計

原始設計

原始設計

↓

以圖章的形式思考,將品牌名稱環繞在圖形標誌周圍

建議方法1:
重複品牌名稱2-3組,均勻環繞排列,如知名品牌「曼秀雷敦」就是採取這種方式

建議方法2:
下方加入所屬地域或產品、服務內容等說明,且皆採取由左至右的方式做文字編排

建議方法3:
以相同的角度的字母基線,將文字環繞於象徵圖形周圍

Before

After

重點提醒

將文字與圖形結合的圖章設計，除了是一種Logo的設計方式，也可以視
爲一種組合規範，讓Logo的應用更加靈活且多元。

國家圖書館出版品預行編目資料

LOGO 設計研究所：最有設計亮點的 60 個技巧／施博瀚 著.
-- 初版 -- 臺北市：如何出版社有限公司，2023.07
　　272 面；14.8×20.8 公分 --（Happy Idealife；38）
　　ISBN 978-986-136-665-4（平裝）

　　1.CST：標誌設計　2.CST：平面設計

964.3　　　　　　　　　　　　　　　　112007597

www.booklife.com.tw　　　　　　　　reader@mail.eurasian.com.tw

Happy Idealife 038

LOGO設計研究所：最有設計亮點的60個技巧

作　　者／施博瀚
版面設計／施博瀚
發 行 人／簡志忠
出 版 者／如何出版社有限公司
地　　址／臺北市南京東路四段50號6樓之1
電　　話／（02）2579-6600 · 2579-8800 · 2570-3939
傳　　真／（02）2579-0338 · 2577-3220 · 2570-3636
副 社 長／陳秋月
副總編輯／賴良珠
專案企畫／沈蕙婷
責任編輯／柳怡如
校　　對／施博瀚 · 柳怡如 · 張雅慧
美術編輯／林韋伶
行銷企畫／陳禹伶 · 朱智琳
印務統籌／劉鳳剛 · 高榮祥
監　　印／高榮祥
排　　版／杜易蓉
經 銷 商／叩應股份有限公司
郵撥帳號／ 18707239
法律顧問／圓神出版事業機構法律顧問　蕭雄淋律師
印　　刷／龍岡數位文化股份有限公司
2023 年 7 月 初版
2024 年 3 月 5 刷